COOL·MAY

好女孩不寂寞——悠遊上班海

COOL · MAY

「酷妹」自序

　　我是生於一九九八年的獅子座，但我沒有獅子的驃悍，反而是副楚楚可憐的樣子，所以格外惹人憐愛。

　　主人叫我「酷妹」，那是因為我常昂首闊步，神氣活現的搖著尾巴，悠遊在都市生活中……

　　我今年四歲，相當人類的二十八歲，正值光燦年華，這次亮相拍寫真，雖然有些累，但卻為我所願。

　　我想我在寫真書裡，除了表現都會女子生活寫照外，更想讓各位讀者知道的是我溫馴、可愛的外表下，另有一種舉足輕重「無可取代」的特質。

　　一般而言，像我這種「米格魯」在家最大的特長就是「招待客人」，每每家中有「人客」來的時候，就是我忙進忙出最活躍的時刻。

　　當然我也和所有「米格魯」一樣，有著相同的煩惱，那就是「掉毛」，如果您有不掉毛的偏方，不妨提供給我的主人做參考。

　　在日常生活中，我最喜歡的就是恣意伸直身體，躺在院子裡晒太陽，並嗅著白蘭花的香味！

　　在寫真書的扉頁上，主人用「白雲蒼狗」做序幕，真的令我倍感受到重視，因為主人無論在任何狀況下，都會想到「狗」。

　　不過，說真的，歲月如梭，世事多變，人會老，狗也會老，有句話說：「我思，故我在。」我「酷妹」要說的是「我美，故我拍照。」希望各位讀者看到我在寫真書中「迷狗」和「傲狗」處，就將我買回去收藏，其實收藏我就像收藏你自己的寶貝一樣，一個都會女子……

如果我是一隻獵犬
那我一定住在農莊和我的夥伴們跟主人在山中打獵
與狐狼、山豬、野兔搏鬥，至死方休，戰死曠野
如果我是寵物
那我只要討好、混吃等死，裝可愛就夠了
但是我的角色似乎什麼都不是
野心份子想把我製造成都會女子
什麼？抵死不從

都是荷花害的
因為爸爸看到一幅荷池畫作是莫內在家中池塘畫的
爸爸靈機一動
轉過頭炯炯有神的目光看著我

我想我完了......................

白雲蒼狗，又是一天。

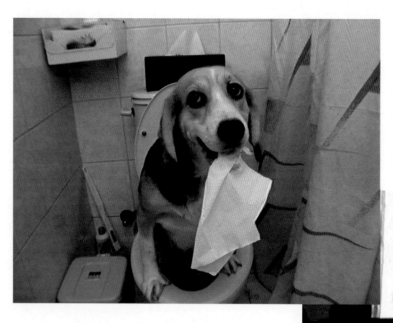

嗯～這是我起床的第一件大事。

一杯「新鮮果汁」是我一天精神的來源。

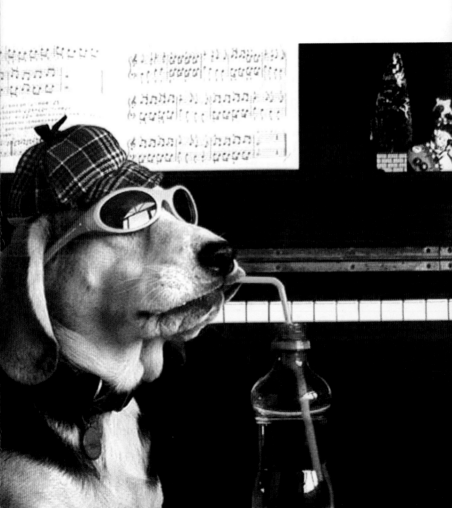

看看新聞，了解一下今天有什麼大事發生。

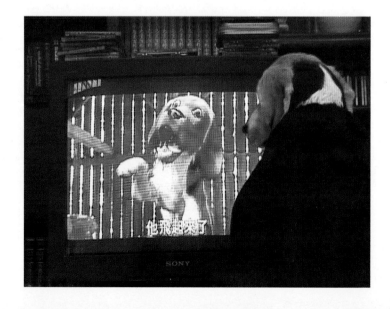

他飛起來了

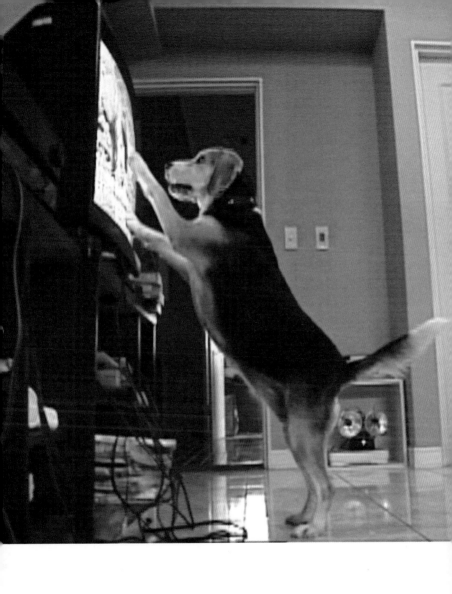

這架「老爺」電視，總是「當機」。

利用上班前半小時，做一下「美姿」操！

我的姿態如何？粉水吧！

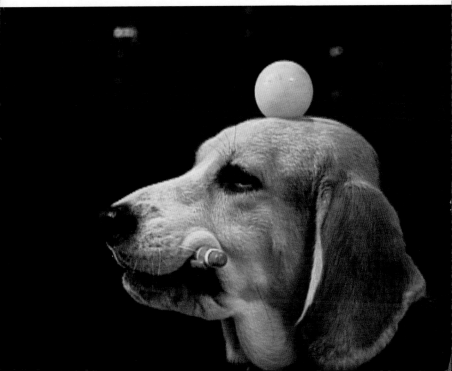

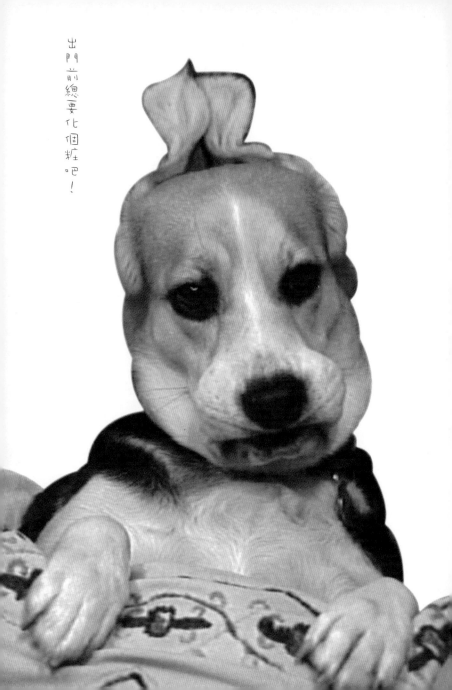

出門前總要化個粧吧！

這樣打扮，進到公司，同事會笑嗎？

還是回復原來面目，妖嬈又美麗多多！

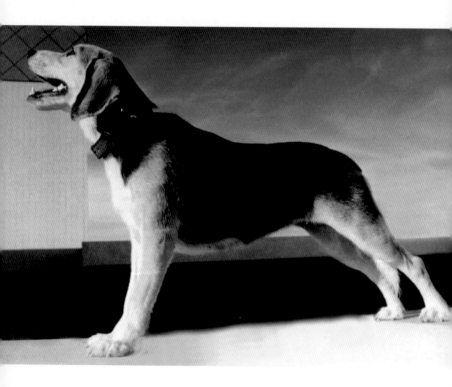

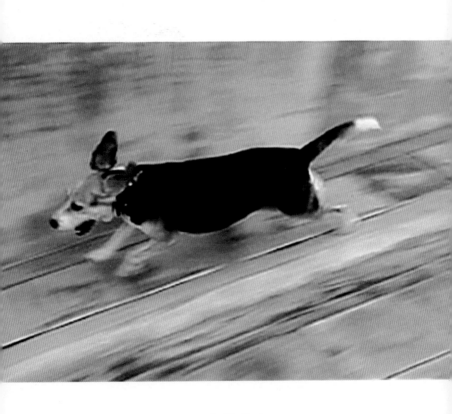

上班了！

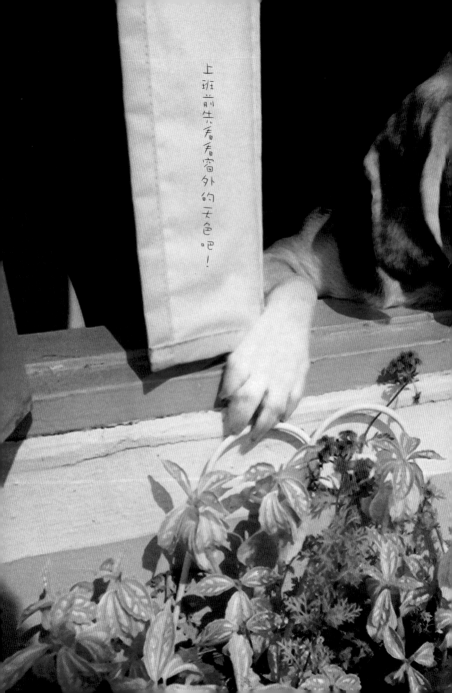

上班前先看看窗外的天色吧！

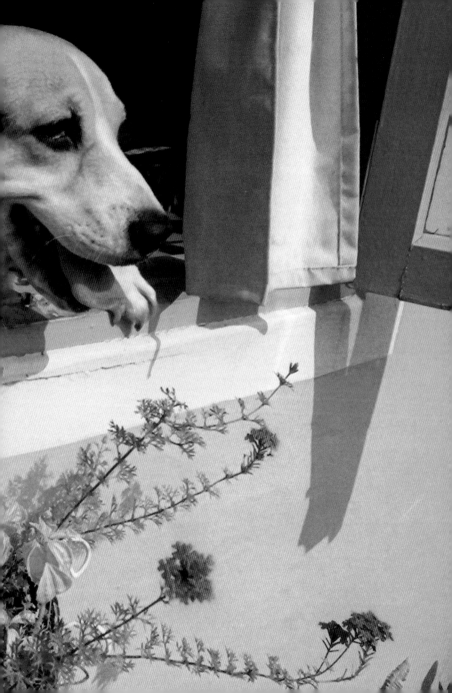

哇！今天天氣晴朗，花兒更嬌艷。

唉呀！眼睛「怪怪」地，我還是先去陳眼科看看。

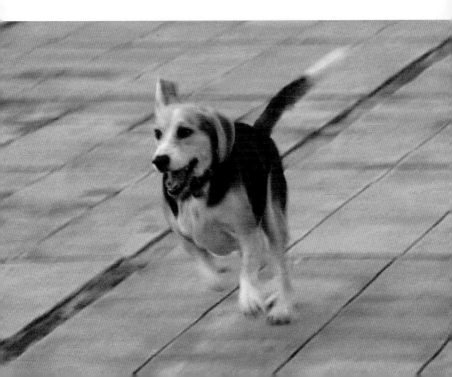

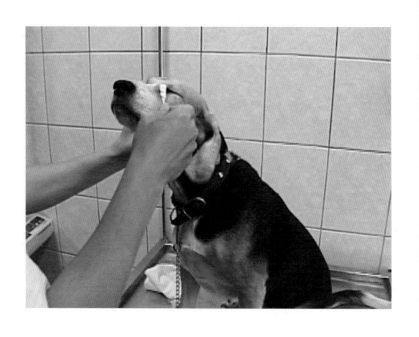

大夫，我的眼睛還好吧？

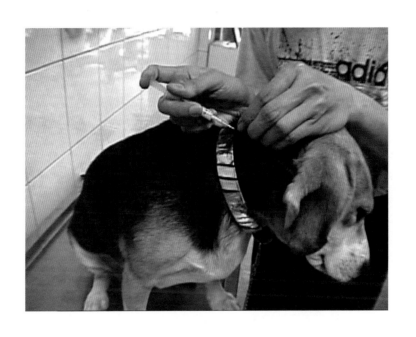

輕微角膜炎，打一針就好！

一進辦公室，老闆就交給我三天都做不完的工作。

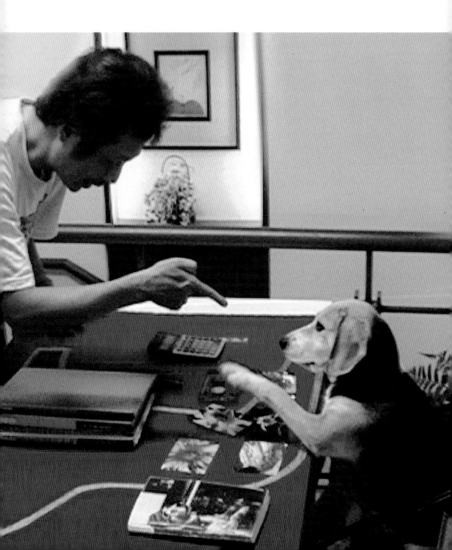

再好的情緒，都會變臉。

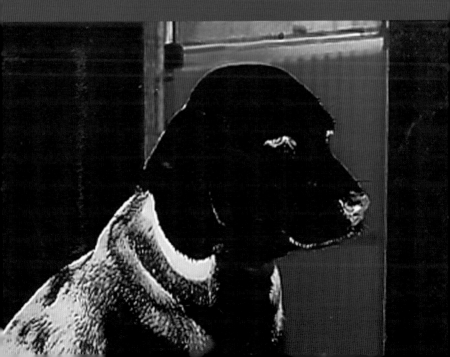

不管了！趕快先上電腦再說。

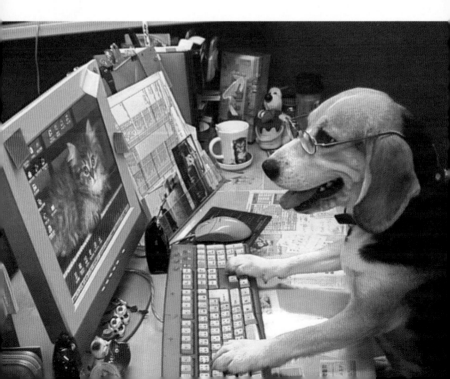

這次IC版，要找那家廠商設計呢？

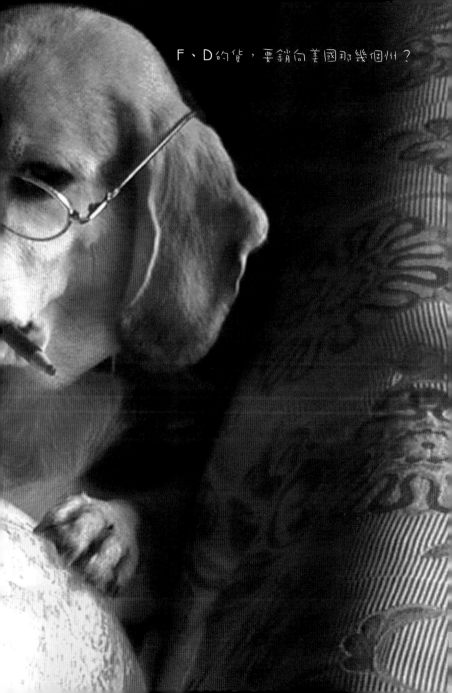
F、D的貨，要銷向美國那幾個州？

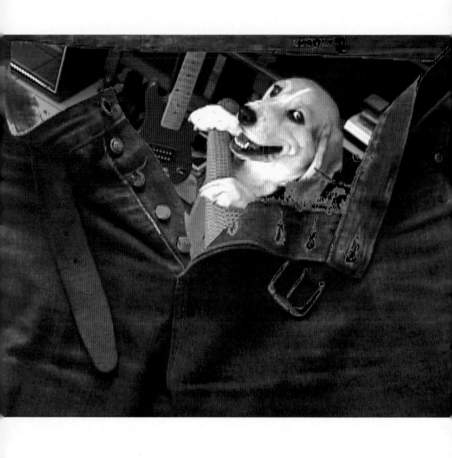

工作完了，偷閒一下吧！

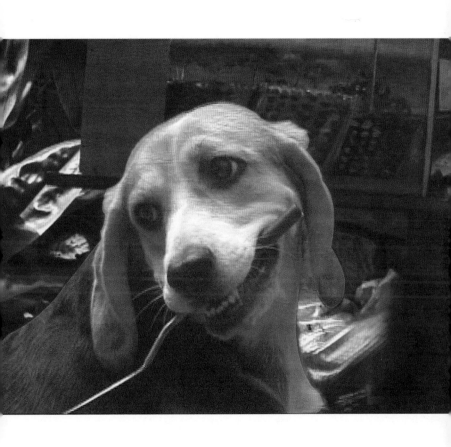

誰說我「摸魚」？

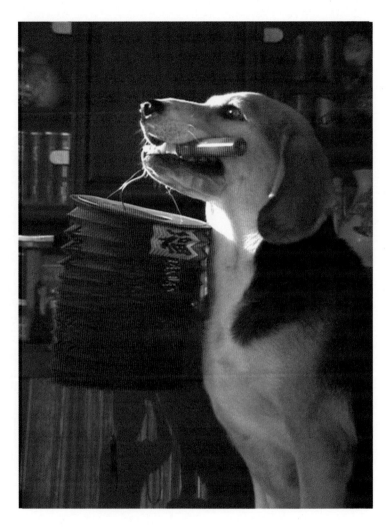

老闆，像我這樣的狗才，提著燈籠都找不到，
你憑什麼說我「摸魚」？

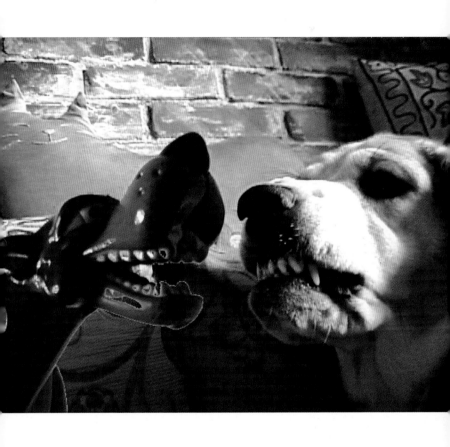

可惡！亞莉、甘，妳才不要臉呢！

這樣的工作環境，簡直叫「狗」也崩潰！

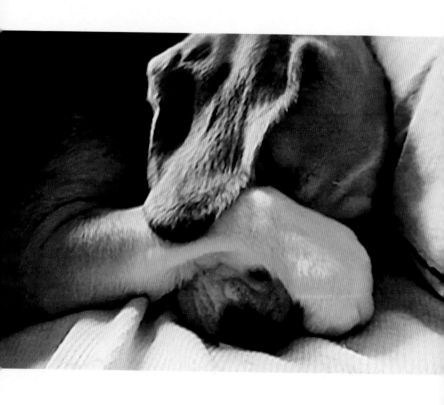

我不想再接觸這個辦公室的「狗」事了。

我要離開！！我要冷靜一下！

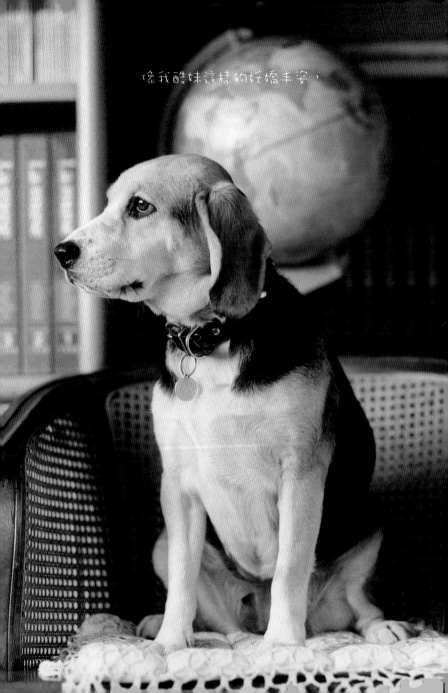

像我酷妹這樣的妖嬌丰姿，

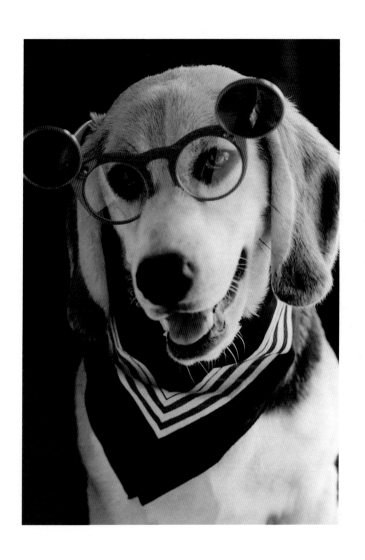

要嫁什麼樣的豪門沒有？

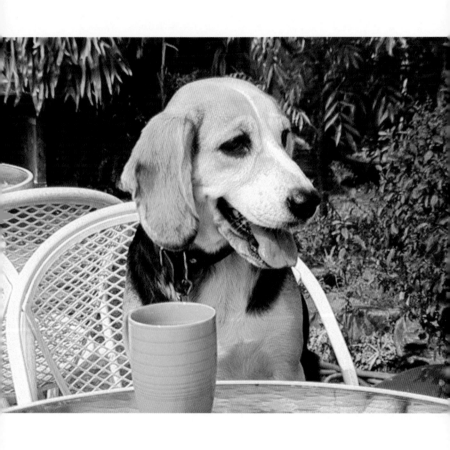

可是我不願為五斗米折腰呀！

因為我的靈魂是聖潔的....

豪門一入，不過如此！

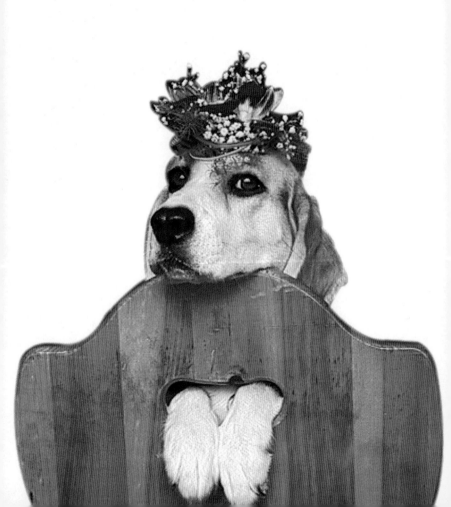

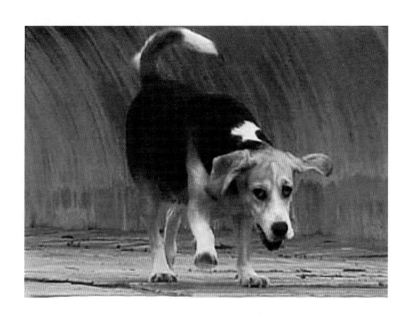

唉！我不能再如此落寞！

我要自强起來，

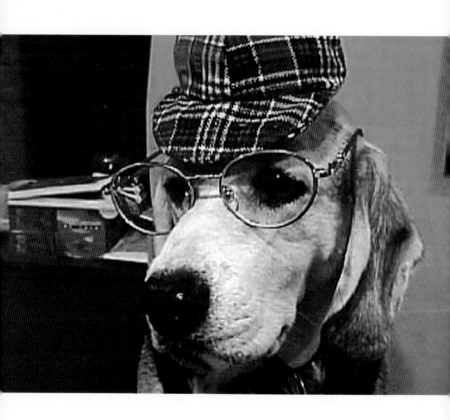

像個男孩一樣！

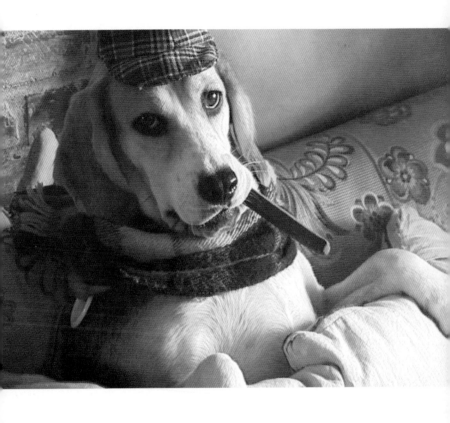

學福爾摩斯大偵探，

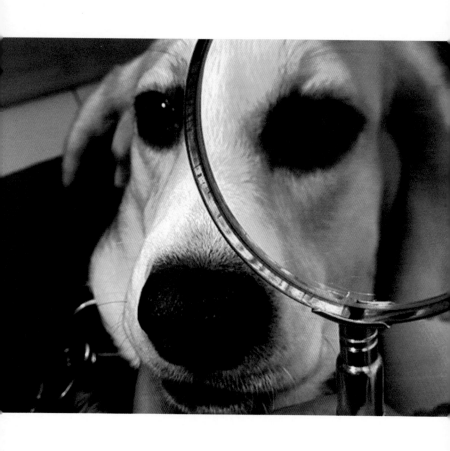

專門扒亞莉、甘的「臭事」。

打電話回辦公室，跟老闆請個假吧！

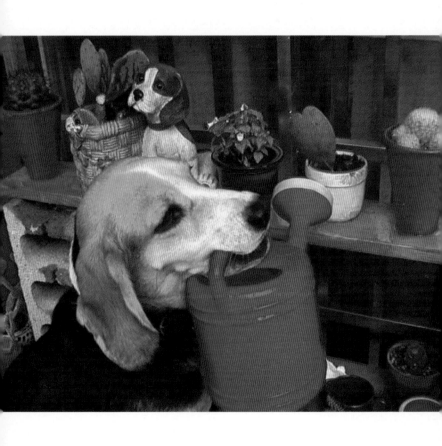

回家為花兒澆澆水吧！

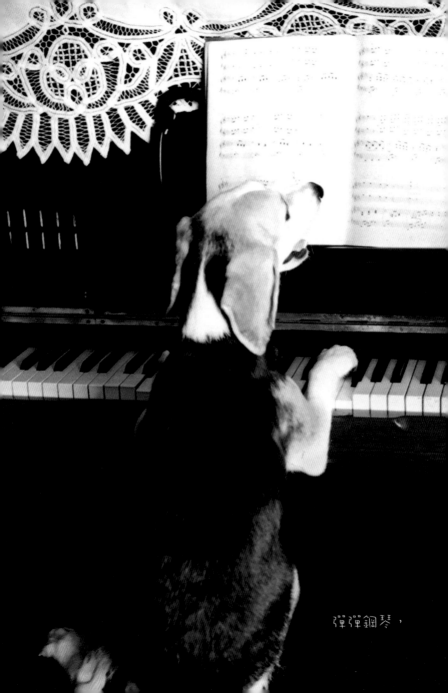

彈彈鋼琴，

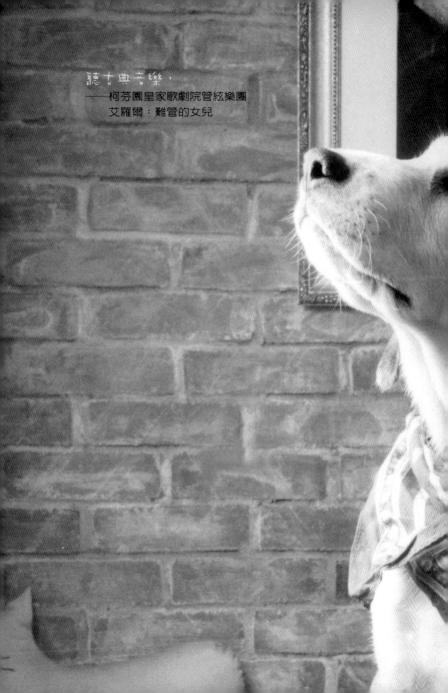

聽古典音樂，
——柯芬園皇家歌劇院管絃樂團
　　艾羅爾：難管的女兒

唱唱卡拉OK，

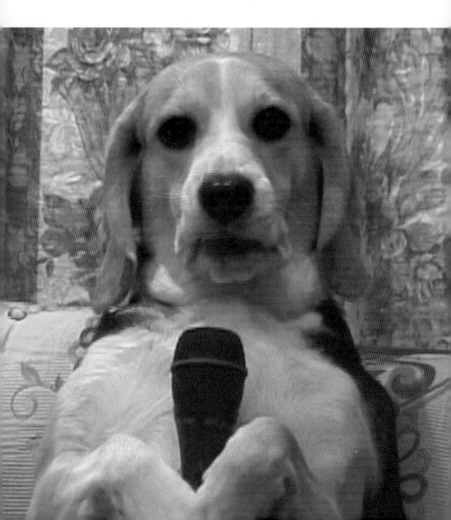

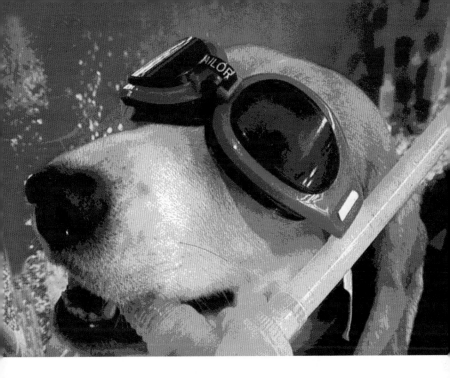

再到SPA鬆一下筋骨，

做做日光浴，

啊，偷拍！

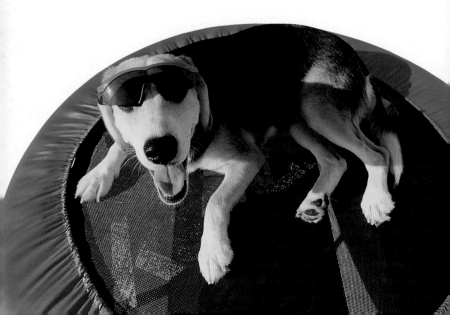

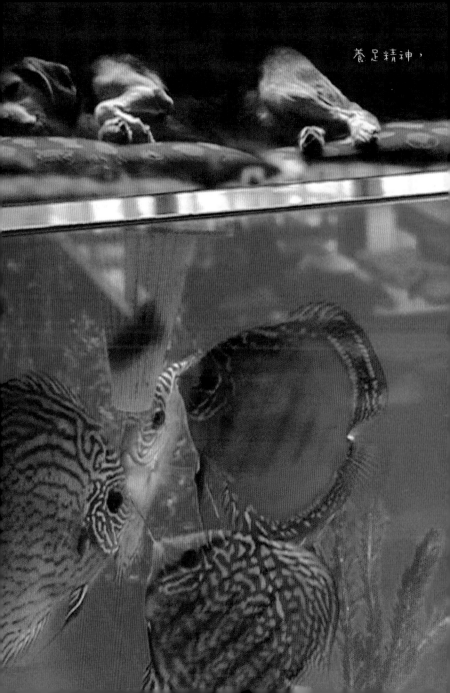

養足精神，

才有力氣晚上到 PUB 瘋狂一下，

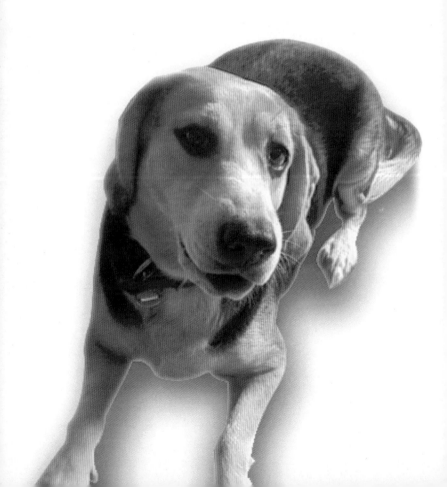

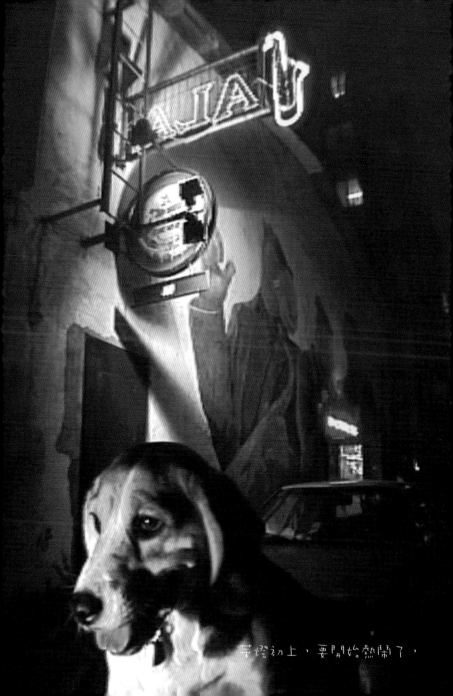

華燈初上，要開始熱鬧了，

街道上燈火璀燦，

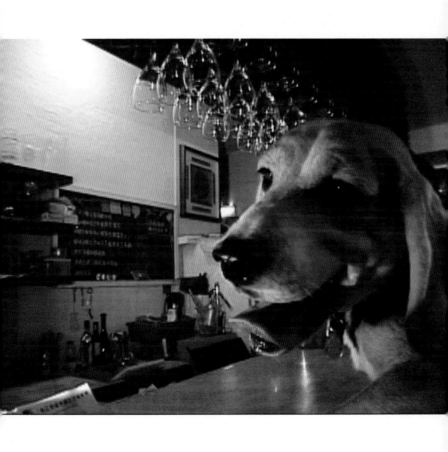

先來杯「白蘭地」吧！

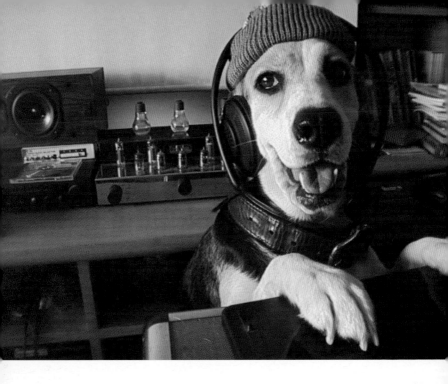

再聽聽音樂，看看我的品味．．．．．．．．．．．．

THE SIMPSONS
SING THE BLUES

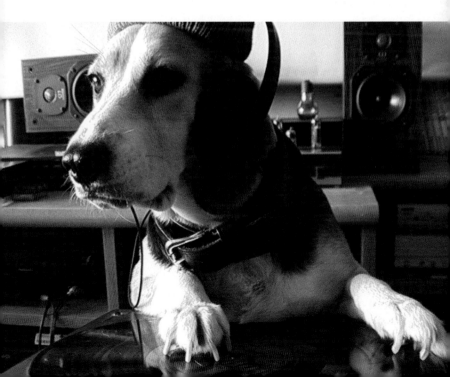

又到了黎明回家時刻，

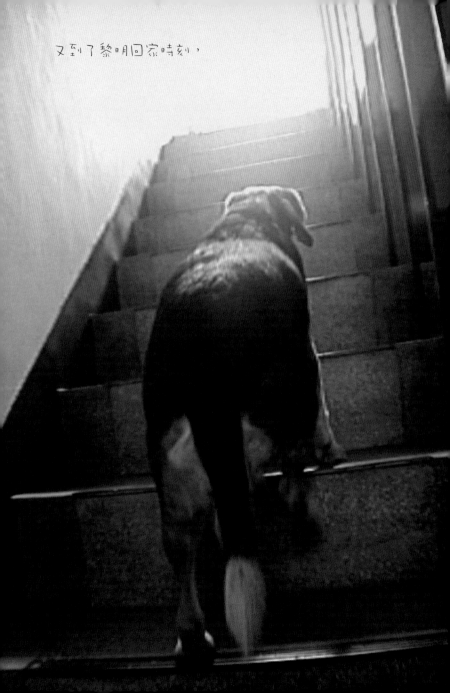

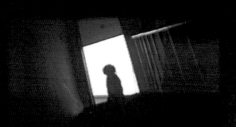

「孤寂」原來是我的背影！

心情手札

心情手札

心情手札

心情手札

心情手札

心情手札

心情手札

心情手札

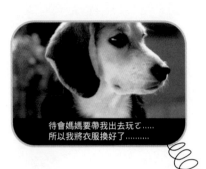

待會媽媽要帶我出去玩ㄛ.....
所以我將衣服換好了..........

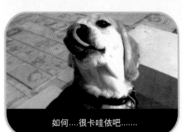

如何....很卡哇依吧.......

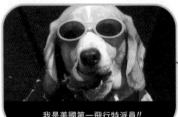

我是美國第一飛行特派員!!

哇～～海底世界真是美啊.......

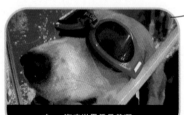

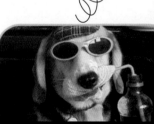

喝個下午茶...........
偷閒一下.............

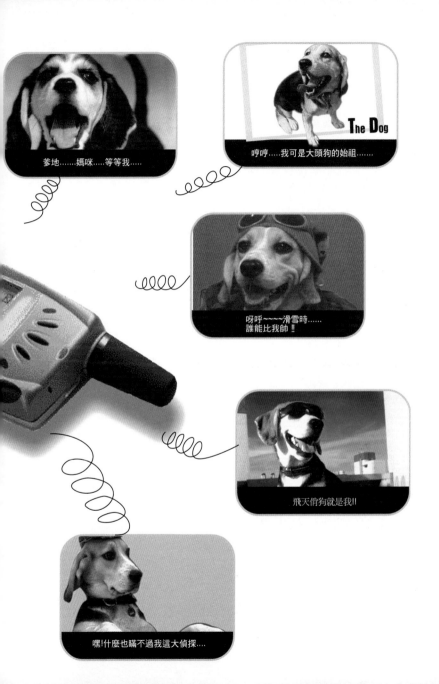

這張好不好？

我覺得這張比較好

討論再討論

終於完成

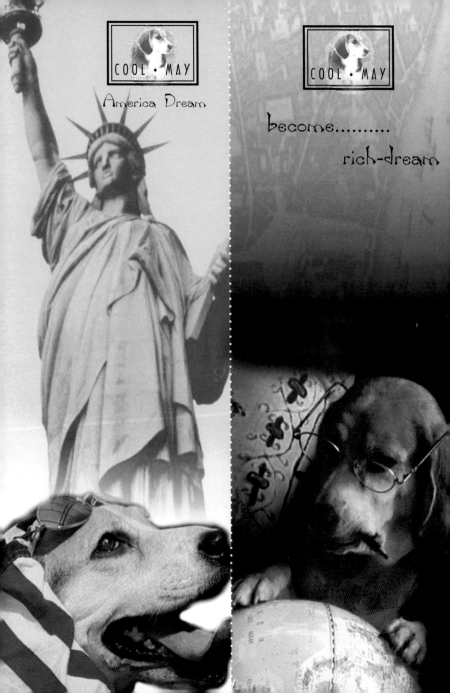

COOL·MAY

America Dream

COOL·MAY

become..........

rich-dream

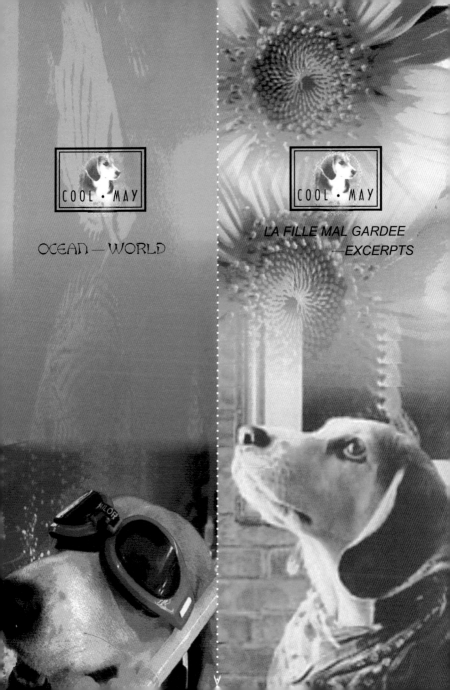

COOL • MAY

OCEAN — WORLD

COOL • MAY

LA FILLE MAL GARDEE
—EXCERPTS

COOL · MAY

January

1

SUN	MON	TUE

WED	THU	FRI	SAT

COOL · MAY

February

2

SUN	MON	TUE

WED	THU	FRI	SAT

COOL · MAY

March

3

SUN	MON	TUE

WED	THU	FRI	SAT

COOL · MAY

April

4

SUN	MON	TUE

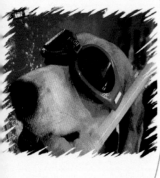

WED	THU	FRI	SAT

COOL · MAY

May

5

SUN	MON	TUE

WED	THU	FRI	SAT

COOL · MAY

JUNE

6

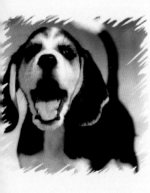

SUN	MON	TUE

WED	THU	FRI	SAT

COOL · MAY

July

7

SUN	MON	TUE

WED	THU	FRI	SAT

COOL · MAY

August

8

SUN	MON	TUE

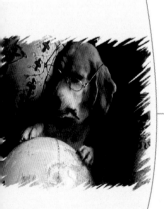

WED	THU	FRI	SAT

COOL · MAY

September

9

SUN	MON	TUE

WED	THU	FRI	SAT

COOL · MAY

October

10

SUN	MON	TUE

WED	THU	FRI	SAT

COOL · MAY

November

11

SUN	MON	TUE

WED	THU	FRI	SAT

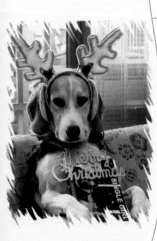

COOL · MAY

December

12

SUN	MON	TUE

WED	THU	FRI	SAT

作者／蔡建平

出生基隆・雙魚座・A型

建平小序：

　　推出「酷妹」寫真，是因有感現代人生活緊繃，情緒易陷於膠著，所以藉著「酷妹」讓您鬆泛一下，希望在您身心安頓之餘，博您莞爾一笑！

曾任／
建平攝影工作室
大地地理雜誌特約攝影
達志正片特約攝影

現任／
攝影創作、實驗電影、
數位攝影

小小檔案

出生年月日：1998年8月6日

女性(米格魯犬種)

身高：50公分

體重：18公斤

個性：害羞、溫和、善良
　　　聰明、喜歡小孩
　　　對其他狗狗則有選擇性喜好

喜好：聽音樂、看電視、看風景
　　　依偎媽媽身邊

本事：看家、開門上下樓梯、
　　　握手、擁抱、及察顏觀色
　　　絕不神經質

缺點：會掉毛、目前有點胖……
　　　正努力減肥中……

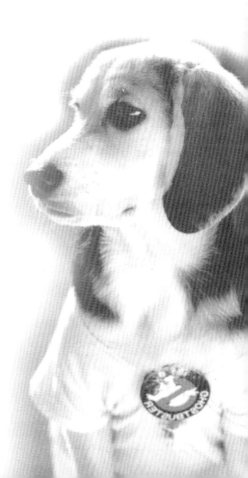

本書一切圖文，都由我親自撰寫、拍攝，
無電腦合接造假，如有發現請CALL我，
我的專線是 #0△ *……
歡迎上網，網址是：

國家圖書館出版品預行編目資料

好女孩不寂寞：悠遊上班海 / 綦建平作．攝影.
-- 再版. --[臺中市]：綦建平，2004 [民93]
面；公分

　　ISBN 957-41-2324-3（平裝）

　　1.攝影 - 作品集 2.犬 - 照片集

957.4　　　　　　　　　　　　93021690

好女孩不寂寞 ─ 悠遊上班海　　　　（原書名：SINGLE GIRL 單身日記）

發　行　人：綦建平

作 者 / 攝 影：綦建平

美 編 設 計：鄭淑芬

協 助 製 作：綦凱新

全 國 總 經 銷：大都會文化事業有限公司

　　　　　　　110台北市基隆路一段432號4樓之9

讀者服務專線：(02)27235216

讀者服務傳真：(02)27235220

電子郵件信箱：metro@ms21.hinet.net

郵 政 劃 撥：14050529 大都會文化事業有限公司

印　　　刷：普捷廣告有限公司

定　　　價：240元

出 版 日 期：2004年12月改版一刷

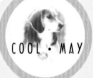
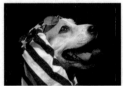

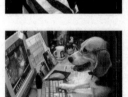
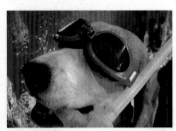
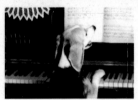
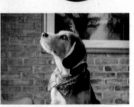
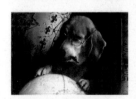
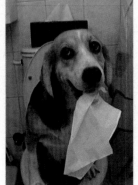

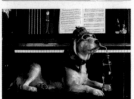